名家書法
練習帖

柳公權

玄秘塔碑

大風文創

目錄 Contents

一筆一畫，臨摹字帖的好處

書法是透過筆、墨、紙、硯，將心中所想的意念，經由文字傳達出來的一門底蘊深厚的藝術。而臨帖是以古代碑帖或書法家遺墨為榜樣，進行摹仿、練習。其目的，在於體會前人的書寫方法，學習他們的運筆技巧、字形結構，進而從中領悟書法的形意合一。臨帖的好處大致如下：

增進控筆能力

在臨帖的過程中，透過一筆一畫的練習，不斷地加深我們對常用字的結構、書寫的記憶。隨著練習的次數越多，你會發現越來越得心應手，對毛筆的掌握度也變好了。

了解空間布局

書法中的空間布局，包含字與字之間，行與行之間，甚至整個作品，一直困擾著許多書法新手。而透過臨帖，各大書法家早已提供了許多的範本，練習久了，自然水到渠成，懂得隨機應變，不再雜亂無章。

建立書法風格

書法風格指的是書法作品給人的整體感覺，如蒼勁隨意、大氣磅礴、娟秀飄逸等。透過臨摹，分析比較不同字帖的差異性，等到你真正的融會貫通，確實掌握了幾位書法家的技法後，屬於你自己的書寫風格，自然就會形成。

靜心紓壓，療癒心情

臨帖不同於一般的書寫，須全神貫注，心無旁騖地投入其中，透過一字一句的練習，從紛擾的生活中找回平靜的內心，沉澱浮躁不安的情緒，釋放壓力，得到安寧自在。

活化腦力，促進思考

臨帖時，不僅是透過雙眼來記憶字形，注重筆意，也要落實到寫字的實際動作，藉此感受前人揮毫當時的心境，這些都能刺激腦部活動，達到活絡思維、深度學習。

本書臨摹字帖的使用方法

《玄秘塔碑》運筆健勁、結構緊密，為後人初學書法的極佳範本。臨摹時，除了注意字形結構外，也要綜觀字裡行間，感受布局之美、用墨之意，體現柳公權文采構思的過程，以達情志與書法氣韻的契合。

❶ 專屬臨摹設計
淡淡的淺灰色字，方便臨摹，讓美字成為日常。

❷ 重點字解說
掌握基本筆畫及部首結構，寫出最具韻味的文字。

一行一臨摹，輕鬆練好字

❸ 照著寫，練字更順手
以右邊字例為準，先照著描寫，抓到感覺後，再仿效跟著寫，反覆練習，是習得一手好字的不二法門。

❹ 字形結構練習
感受漢字的形體美，循序漸進寫好字。

Part 1

柳楷第一範本・玄秘塔碑

《玄秘塔碑》為柳公權楷書成熟期的代表作，
豪爽中又流露秀朗之氣，體現了柳書風骨。

一代書法巨匠——柳公權

柳公權（778年～865年），字誠懸，出生於京兆府華原縣（今陝西耀縣）。他性情耿直，敢於向皇帝諫言，歷經穆宗、敬宗、文宗三朝，官至諫議大夫、太子少師，封河東郡公，世稱「柳少師」，為唐朝著名的書法家、文學家及官員。他出身官宦之家，其父柳子溫曾任刺史一職，其兄柳公綽更任兵部尚書，柳公權自幼聰穎，十二歲就善於詩賦，二十九歲時進士及第，從此入朝為官。

柳體骨力勁健，一字值千金

柳公權小時候，見一位沒有雙臂的老人，用腳夾著一支大毛筆寫字，運筆如神，雄健瀟灑，大受震懾的柳公權，懇請老人收他為徒，老人在紙上寫下祕訣：「寫盡八缸水，墨染澇池墨，博取百家長，始得龍鳳飛。」從此，柳公權每天勤奮練字，其書法初學王羲之，而後遍覽近代筆法，博采各家之長，融合自己的新意，形成遒勁、明媚的風格，自成一家，創立獨樹一格的「柳體」。

柳公權的書法結體嚴謹、筆畫均勻硬瘦，以骨力勁健見長，與顏真卿齊名，人稱「顏柳」，具有「顏筋柳骨」之美譽，後人習楷書多「以柳體入門，以顏體見功」。他的書法在唐朝極負盛名，民間更有「柳字一字值千金」的

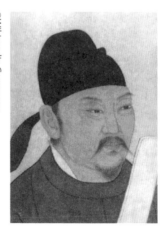

說法，與歐陽詢、顏真卿、趙孟頫並稱「楷書四大家」。唐文宗曾讚其書：

「鐘王復生，無以復加也！」

繼承變革精神，集楷書之大成

柳公權納古法於新意之中，融二王之秀媚，收歐體之方正，變顏體之肥腴，其筆法特點是方圓並用，以方為主，濟之以圓，取均勻瘦硬，盡顯清勁挺拔、稜角分明之勢，表現出范仲淹所說的「柳骨」，這種瘦硬書風備受唐代詩人杜甫所推崇，謂之「書貴瘦硬方通神」。

在字的結構上，柳公權不因筆畫多寡改變字的大小，而是運用筆畫的粗細達到疏密有致、富於變化，並一改前賢諸法，採取中宮收緊四周舒放，即筆畫由緊結的中心往外屈伸，這種內聚外放，造就了靈活多致的空間美。

「柳體」的出現，為後世楷書的繼承和發展奠定了基礎，其成就之高，更有「自柳公以來，柳體再無大家」之美譽。

柳公權為人剛正不阿，與其嚴正錚骨的書法互為表裡，後人不但重其書藝，更仰慕其人品。其傳世作品有碑刻《金剛經碑》、《玄秘塔碑》、《神策軍碑》、《馮宿碑》等，行草書有《伏審帖》、《十六日帖》、《辱向帖》等。另有墨跡《蒙詔帖》、《王獻之送梨帖跋》。這位以筆諫言、正氣凜然的一代名臣，以其流芳百世的書法藝術，成就了永垂不朽的非凡大業。

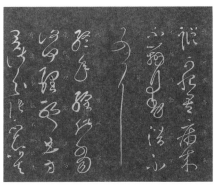

©國立故宮博物院
柳公權行書《十六日帖》墨拓本

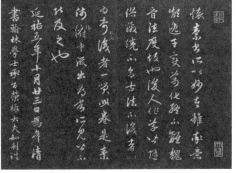

©國立故宮博物院
柳公權草書《蒙詔帖》墨拓本

最早具成熟柳體書風之碑——《玄秘塔碑》

《玄秘塔碑》全稱《唐故左街僧錄內供奉三教談論引駕大德安國寺上座賜紫大達法師玄秘塔碑銘並序》，簡稱《大達法師玄秘塔碑》。此碑立於唐武宗會昌元年（公元841年）十二月，原在唐長安城安國寺（今陝西萬年縣），北宋時移至陝西西安碑林至今，《玄秘塔碑》碑體高三百八十六公分，寬一百二十公分，碑文共二十八行，滿行五十四字，總計一千三百零二個字，由唐朝宰相裴休撰文，書法家柳公權書並篆額，邵建和、邵建初鐫刻而成。

此碑描述唐代高僧端甫弘揚佛法，因其佛學造詣和聲名，受到德宗、順宗、憲宗皇帝禮遇。他在朝中掌內殿法儀，作為僧眾的表率，長達十年，更以講述《大般涅槃經》、《成唯識論》等顯揚於世，文宗賜謚號「大達」法師。《玄秘塔碑》不僅將大達法師的事跡留傳後人，也體現了唐朝上至皇親、下至百姓普遍敬佛的樣貌。

學楷入門典範，柳體精髓盡在其中

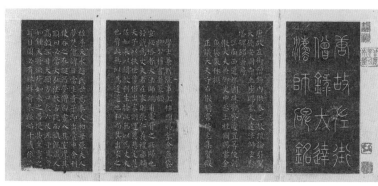

柳公權《玄秘塔碑》墨拓本

《玄秘塔碑》為柳公權六十三歲時所書，屬於晚期的楷書代表碑帖，象徵「柳體」書法的完全成熟。全碑運筆健勁，乾淨俐落，筋骨外露，字跡宛如刀刻般，別具一格，為後世書法學習的典範。

《玄秘塔碑》端正俊麗，用筆方圓並蓄，方筆折鋒逆入，轉折處有稜有角，圓筆裹鋒，不使筆鋒散形，一展豐潤圓渾；結體緊密，內斂外拓，剛勁有力，筆畫粗細變化豐富，橫畫輕盈，豎畫頓挫，撇畫修長，捺畫粗重，點畫爽利，對比明顯，線條勻稱，整體布局平穩剛勁，細看開闊秀挺，一種清朗灑脫之感油然而生，充分體現柳書風骨。

骨氣洞達，成就柳體「瘦硬」之風

《玄秘塔碑》結構嚴謹，力守中宮；方起圓收，剛柔並濟；書體瘦長，筆力挺拔勁健，自始至終無一懈筆，字裡行間氣脈貫通，一氣呵成，充滿整體性和力道之美，可謂精絕。如同明代王世貞《弇州山人四部稿》所云：「此碑柳書中最露筋骨者。」清代王澍《虛舟題跋》：「誠是極矜煉之作。」

柳公權承先啟後，勇於變革，在晉人勁媚和顏書雄渾之間，創造出風格強烈、法度嚴謹、筋骨剛健的「柳體」，而《玄秘塔碑》更是集柳體之大成，為柳公權書法創作的另一個里程碑，並將中國的楷書藝術再度推向高峰，也得到歷代書法家的激賞及重視。

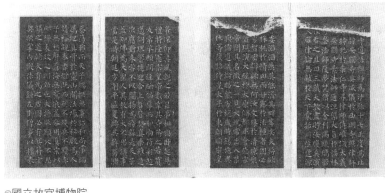

◎國立故宮博物院
柳公權《玄秘塔碑》墨拓本

《玄秘塔碑》全文品讀及註釋

唐故左街僧錄、內供奉、三教談論引駕大德、安國寺上座、賜紫大達法師玄秘塔碑銘並序。

江南西道都團練觀察處置等使、朝散大夫兼御史中丞、上柱國、賜紫金魚袋裴休撰。

正議大夫、守右散騎常侍、充集賢殿學士兼判院事、上柱國、賜紫金魚袋柳公權書並篆額。

註釋

1. 左街僧錄：為唐朝僧職名稱，專門掌理僧尼名籍、僧官補任等事務。

2. 賜紫：唐朝官制，三品以上官服為紫，官位不到立有大功或受皇帝寵愛者，特別加賜紫，以表尊榮。

3. 金魚袋：唐朝三品以上的官員要佩帶刻上姓名的「魚符」，而魚符則裝在魚袋中，袋上用金來點綴則稱「金魚袋」。

玄秘塔者，大法師端甫靈骨之所歸也。

於戲！為丈夫者，在家則張仁義禮樂，輔天子以扶世導俗；出家則運慈悲定慧，佐如來以闡教利生。捨此無以為丈夫也。背此無以為達道也。和尚，其出家之雄乎！

註釋

1. 端甫：唐代高僧，俗姓趙，秦州天水人，德宗時賜紫方袍，掌管內殿法儀，錄左街僧事，諡號大達法師。

2. 於戲：感嘆詞，等同嗚呼。

3. 定慧：佛教教義。定，即禪定，收拾雜亂的心意；慧，即智慧，為觀照一切的事理。

4. 如來：佛的十種稱號之一，另外九種分別為應供、正遍知、明行足、善逝、世間解、無上士、調御丈夫、天人師、佛世尊。

天水趙氏世為秦人，初母張夫人夢梵僧謂曰：當生貴子。即出囊中舍利使吞之。及（在）誕，所夢僧白晝入其室。摩其頂曰：必當大弘法教。言訖而滅。

既成人，高顙深目，大頤方口，長六尺五寸，其音如鍾。夫將欲荷如來之菩提，鑒（具）生靈之耳目，固必有殊祥奇表歟！

註釋

1. 舍利：又稱舍利子，佛教修行者遺體焚化後，所結成的珠狀或塊狀顆粒。象徵修行者在戒、定、慧的成就。

2. 顙：額頭、前額；頤：下巴。

3. 菩提：佛教用語，廣義為斷絕世間煩惱而成就涅槃的智慧。

4. 歟：表示感嘆的語氣。相當於「啊」、「吧」。

始十歲，依崇福寺道悟禪師為沙彌。十七，正度為比丘，隸安國寺。其威儀於西明寺照律師，稟持犯於崇福（仁）寺昇律師，傳唯識大義於安國寺素法師。通涅槃大旨於福林寺崟法師。復夢梵僧以舍利滿琉璃器，使吞之且曰：「三藏大教盡貯汝腹矣。」自是（演大）經律論無敵於天下。囊括川注，逢源會委，滔滔然莫能濟其畔岸矣。夫將欲伐株杌於情田，雨甘露於法種者，固必有勇智宏辯歟！

註釋

1. 沙彌：指已受十戒，未滿二十歲時出家的男性，二十歲再受具足戒，則稱為比丘。

2. 威儀：威德、儀態，指出家人日常生活中的言行標準。

3. 律師：佛教指精通戒律的高僧為律師；稟持犯：保持戒律的意思。

4. 唯識：即《成唯識論》，為中國唯識宗所依據的要籍。

5. 涅槃：即《大般涅槃經》，為大乘佛教的根本經典之一。

6. 三藏：佛教經典的總稱，指經藏、律藏、論藏三部分。

無何謁（汝）文殊於清涼，眾聖皆現；演大經於太原，傾都畢會。德宗皇帝聞其名徵之，一見大悅，常出入禁中與儒道議論。賜紫方袍，歲時錫施，異於他等。復詔侍皇太子於東朝。順宗皇帝深仰其風，親之若昆弟，相與臥起，恩禮特隆。憲宗皇帝數幸其寺，待之若賓友，常承顧問，注納偏厚。而和尚符彩超邁，詞理響捷，迎合上旨，皆契真乘。雖造次應對，未嘗不以闡揚為務。繇是，天子益知佛為大聖人，其教有大不思議事。

註釋

1. 文殊：指文殊菩薩，在佛教中是智慧的象徵。
2. 昆弟：比喻關係如同兄弟般友好。
3. 符彩：指文藝才華；超邁：高超卓越，不同凡俗。
4. 契：符合；真乘：佛家指真實的教義。

當是時朝廷方削平區夏，縛吳幹蜀，瀦蔡蕩鄆，而天子端拱無事。詔和尚率（常）緇屬迎真骨於靈山，開法場於秘殿。為人請福，親奉香燈。既而刑不殘兵不黷，赤子無愁聲，蒼海無驚浪。蓋參用真宗以毗大（得表）政之明效也。夫將欲顯大不思議之道，輔大有為之君，固必有冥符玄契歟！

註釋

1. 朝廷方削平區夏，縛吳幹蜀，瀦蔡蕩鄆：唐憲宗李純元和元年至十三年間，平定藩鎮，史稱「元和中興」。
2. 靈山：指靈鷲山，為釋迦牟尼傳教的聖地；緇屬：指僧眾穿黑色。
3. 香燈：多用琉璃缸盛香油點燃，置於佛像前。
4. 刑不殘兵不黷：減去殘酷的刑罰，罷息征戰之兵。
5. 毗：輔助；冥符：指神授予的符命。

掌內殿法儀，錄左街僧事，以摽表淨眾者凡二十年。講涅槃唯（以）識經論，處當仁傳授宗主以開誘道俗者，凡一百六十座。運三密於瑜伽，契無生於悉地。日持諸部十餘萬遍。指淨土為息肩之地，嚴金經（寶）為報法之恩。前後供施數十百萬，悉以崇飾殿宇，窮極雕繪。而方丈匡床靜處自得。

貴臣盛族皆所依慕，豪俠工賈莫不瞻嚮。薦金寶以致誠，仰（僧）端嚴而禮足，日有千數，不可殫書。而和尚即眾生以觀佛，離四相以修善，心下如地，坦無丘陵，王公輿臺，皆以誠接。議者以為成就常不（無）輕行者，唯和尚而已。夫將欲駕橫海之大航，拯迷途於彼岸者，固必有奇功妙道歟！

以開成元年六月一日，西向右脅而滅。當暑而尊容若（如）生，竟夕而異香猶鬱。其年七月六日遷於長樂之

南原，遺命荼毗，得舍利三百餘粒。方熾而神光月皎，既爐而靈骨珠圓。賜諡曰大達，塔曰玄秘。俗壽六十

七，僧臘卅八。

門弟子比丘、比丘尼約千餘輩，或講論玄言，或紀綱大寺。脩禪秉律，分作人師五十。其徒皆為達者。

註釋

1. 遺命：人死前所留下來的遺囑或命令；荼毗：指僧人死後火化。

2. 賜諡：大臣死後，天子依其生前功過及是非給予稱號。

3. 僧臘：僧人受戒後的年歲。

於戲！和尚果（其）出家之雄乎？不然何至德殊祥如此其盛也？承襲弟子義均、自政、正言等，克荷先業，虔守遺風。大懼徽猷有時堙沒，而今閤門使劉公，法緣最深，道契彌固，亦以為請，願播清塵。休嘗遊其藩，備其事，隨喜讚歎，蓋無愧辭。銘曰：

註釋

1. 先業：前人的事業；遺風：前人遺留的風範。

2. 徽猷：美善之道。猷，道。指修養、本事等；清塵：高潔的遺風。

賢劫千佛，第四能仁，哀我生靈，出經破塵。教綱高張，孰辯孰分？有大法師，如從親聞。

經律論藏，戒定慧學，深淺同源，先後相覺，異宗偏義，孰正孰駁？有大法師，為作霜雹。

趣真則滯，涉俗則流，象狂猿輕，鉤檻莫收，柅制刀斷，尚生瘡疣，有大法師，絕念而遊。

巨唐啟運，大雄垂教，千載冥符，三乘迭耀，寵重恩顧，顯闡讚導，有大法師，逢時感召。

空門正闢，法宇方開，崢嶸棟梁，一旦而摧，水月鏡像，無心去來，徒令後學，瞻仰徘徊。

會昌元年十二月廿八日建，刻玉冊官邵建和並弟建初鐫。

Part 2

靜心書寫・玄秘塔碑

在筆與紙的接觸、手與眼的協調中，
由身動而至心靜，達到練字也練心的境界。

掌握字形結構，寫出文字的韻味

漢字以外形來看就是「方正」，筆畫之間的距離，會影響字的美感，間隔太大，字就鬆散，間隔太小，字就顯得擁擠，掌握字形結構，字自然端正又好看。

獨體字

指不能拆分成左右或上下兩個以上的單獨字體，例如，馬、白、月、車、木、鳥等都稱為「獨體字」。

獨體字一般筆畫較少，在書寫時要將重心擺在字格的正中間，再注意字的長、短、大、小能橫貫左右，使其均衡。

左右結構

由合體字為主，將字形其部首分成左右的排列方式，書寫時以左至右進行字形結構。

① 左右均等：部首二邊比例均等的字體。

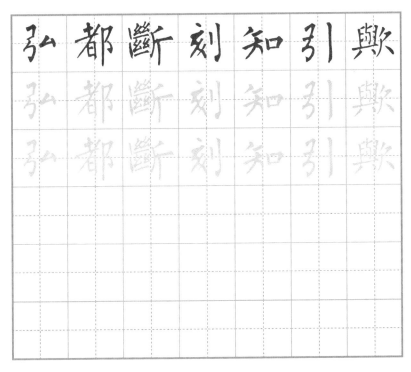

德 僧 塔 練 撰 端 法
德 僧 塔 練 撰 端 法
德 僧 塔 練 撰 端 法

②左小右大：左邊的筆畫較少，右邊的筆畫較多。

欺 引 知 刻 斷 都 弘
欺 引 知 刻 斷 都 弘
欺 引 知 刻 斷 都 弘

③左大右小：左邊的筆畫較多，右邊的筆畫較少。

④ 左中右三等分：這類的字通常以中間結構為主。

上下結構

字形二個到三個以上部首，由上至下的排列方式，書寫時以為「先上後下」進行字形結構。

① 上大下小：上半部會比下半部來得大，並向左右延伸。

符 命 宇 家 霜 置 是

符 命 宇 家 霜 置 是

符 命 宇 家 霜 置 是

臺 菩 當 興 壽 慧 高

臺 菩 當 興 壽 慧 高

臺 菩 當 興 壽 慧 高

②上小下大：以下半部為主，所以書寫時，上半部不宜太鬆散。

③上中下：中間部位會較為窄實。上、下的部首，就不能太小，免得字體鬆散。

021

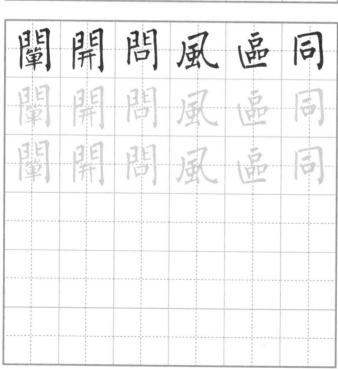

包圍結構

由外向內將字體圈住，以文字中間部首做為穩固整個字形的平衡美。

① 四方包圍：字數較多，面積也較大，通常字體會看起來像個方形字。

② 三方包圍：未被包圍的部首，不宜外露，而在中間的筆畫要均衡分散。

③兩面包圍：可分為「左上包圍」、「右上包圍」
及「左下包圍」三種。其書寫順序，也分為由外至內及
由內至外的寫法。

「左上包圍」

唐	尼	床	摩	庋	塵
唐	尼	床	摩	庋	塵
唐	尼	床	摩	庋	塵

「右上包圍」

可	戒
可	戒
可	戒

「左下包圍」

遊	选	建	超	起
遊	选	建	超	起
遊	选	建	超	起

023

唐故左街僧錄內供奉三教談

論引駕大德安國寺上座賜紫

僧

解析 短撇重，豎畫從短撇的中間起筆。

大達法師玄秘塔碑銘并序江

南西道都團練觀察處置等使

朝散大夫兼御史中丞上柱國碑

解析 短撇與首橫分開，「口」則與短撇中間相連。

賜紫金魚袋裴休撰正議大夫

守右散騎常侍充集賢殿學士

兼判院事上柱國賜紫金魚袋

解析 左撇與右捺分別向左右展開，以穩定整體重心。

柳公權書幷篆額玄祕塔者大

法師端甫靈骨之所歸也於戲

爲丈夫者在家則張仁義禮樂篆

輔天子以扶世導俗出家則運

輔天子以扶世導俗出家則運

慈悲定慧佐如來以闡教利生

慈悲定慧佐如來以闡教利生

捨此無以為丈夫也背此無以

捨此無以為丈夫也背此無以

解析 首橫短，「曰」上寬下窄，底橫左低右高。

輔　輔　輔

為達道也和尚其出家之雄乎

天水趙氏世為秦人初母張夫

人夢梵僧謂曰當生貴子即出

初

029

囊中舍利使吞之及誕所夢僧

囊中舍利使吞之及誕所夢僧

白晝入其室摩其頂曰必當大

白晝入其室摩其頂曰必當大

弘法教言訖而臧既成人高顙

弘法教言訖而臧既成人高顙

解析 撇捺左右中分，撇輕捺重，撇捺尾端左低右高。

舍　舍　舍

深目大頤方口長六尺五寸其

深目大頤方口長六尺五寸其

音如鍾夫將欲荷如来之菩提

音如鍾夫將欲荷如来之菩提

鑿生靈之耳目固必有殊祥奇音

鑿生靈之耳目固必有殊祥奇音

解析 點畫居中，上橫較短，中間兩點向內斜。

表歟始十歲依崇福寺道悟禪

師為沙弥十七正度為比丘緣

安國寺具威儀於西明寺照律明

明

解析 橫折粗重有力，注意頓筆，底橫出頭。

師稟持犯於崇福寺昇律師傳

唯識大義於安國寺素法師通

涅槃大旨於福林寺鋻法師復持

持

夢梵僧以舍利滿琉璃器使吞

夢梵僧以舍利滿琉璃器使吞

之且曰三藏大教盡貯汝腹矣

之且曰三藏大教盡貯汝腹矣

自是經律論無敵於天下囊括

自是經律論無敵於天下囊括

解析 左右兩邊的豎畫往內斜，中間兩豎排列勻稱。

盡　盡　盡

川注逢源會委滔滔然莫能濟

川注逢源會委滔滔然莫能濟

其畔岸矣夫將欲伐株杌於情

其畔岸矣夫將欲伐株杌於情

田雨甘露於法種者固必有勇

田雨甘露於法種者固必有勇

解析 上撇彎頭，下撇起筆靠近上撇和橫折處。

欲　欲　欲

035

智宏辯歟無何謁文殊於清涼

眾聖皆現演大經於太原傾都

畢會德宗皇帝聞其名徵之一

都

見大悅常出入禁中與儒道議

論賜紫方袍歲時錫施異於他

等復詔侍皇太子於東朝順宗見

皇帝深仰其風親之若昆弟相

皇帝深仰其風親之若昆弟相

與臥起恩禮特隆憲宗皇帝數

與臥起恩禮特隆憲宗皇帝數

韋其寺待之若賓戈常承顧問宗

韋其寺待之若賓戈常承顧問

解析 上點居中，橫畫從上點的下半部穿過。

宗　宗　宗

注納偏厚而和尚符彩超邁詞

理響捷迎合上旨皆契真乘雖

造次應對未嘗不以闡揚為務

超

絲是天子益知佛為大聖人其

絲是天子益知佛為大聖人其

教育大不思議事當是時朝廷

教育大不思議事當是時朝廷

方削平區夏縛吳幹蜀渚蔡蕩

方削平區夏縛吳幹蜀渚蔡蕩

解析　短豎宜正，豎鉤出鉤要平，頭尾對齊字的左邊。

削　削　削

郾而天子端拱無事詔和尚率

縉屬迎真骨於靈山開法場於

秘殿為人請福親奉香燈既而開

開 開 開

刑不殘兵不黷赤子無愁聲蒼

刑不殘兵不黷赤子無愁聲蒼

海無驚浪盖參用眞宗以毗大

海無驚浪盖參用眞宗以毗大

政之明効也夫将欲顯大不思

政之明効也夫将欲顯大不思

解析 上點偏右，中點偏左，下點居中，收筆上挑。

海　海　海

議之道輔大有為之君固必有

冥符玄契歟掌內殿法儀錄左

街僧事以摽表淨眾者凡一十

解析 兩撇頭上下對齊，豎畫則對齊兩撇的起筆。

街　　街　　街

年講涅槃唯識經論寰當仁傳

授宗主以開誘道俗者凡一百

六十座運三密於瑜伽契無生

解析 撇畫重短，左豎畫輕長，四橫畫間距相等。

唯

於茲地日持諸部十餘万遍指

淨土為息肩之地嚴金經為報

法之恩前後供施鑿十百万茲恩

以崇飾殿宇窮極雕繪而方丈

庄床静憲自得貴臣盛族皆所

依慕豪俠工賈莫不瞻嚮薦金貴

解析 中間兩橫不連右豎，底橫向左突出。

寶以致誠仰端嚴而礼是曰有

千數不可彈書而和尚即眾生

以觀佛離四相以修善心下如

善

地坦無丘陵王公興臺皆以誠

地坦無丘陵王公興臺皆以誠

接議者以為成就常不輕行者

接議者以為成就常不輕行者

惟和尚而已夫將欲駕橫海之

惟和尚而已夫將欲駕橫海之

解析 上半部小，橫畫間距均勻，下半部兩點在外。

駕　駕　駕

大航拯迷途於彼岸者固必有

奇功妙道歟以開成元年六月

一日西向右脅而臧當暑而尊

妙

解析 橫畫向左伸，略為
往上，長撇微彎。

容若生竟夕而異香猶欝其年

十月六日遷於長樂之南原遺

命茶毗得舍利三百餘粒方熾

熾

解析 兩點右高左低，撇畫弧度較大，捺畫變成點。

而神光月皎皤爐而靈骨珠圓

賜諡曰大達塔曰玄祕俗壽六

十七僧臘卌八門弟子比丘比

丘尼約千餘輩或講論玄言或

紀綱大寺脩禪秉律分作人師

五十其徒皆為達者於戲和尚

餘　　餘　　餘

果出家之雄乎不然何至德殊

祥如此其盛也承戭弟子義均

自政正言等克荷先業虔守遺

盛

解析 橫畫重長，斜鈎微彎，撇畫的交叉點對齊上點。

風大懼徽猷有時煙沒而今閣

風大懼徽猷有時煙沒而今閣

門使劉公法緣寂深道契弥固

門使劉公法緣寂深道契弥固

亦以為請顥播清塵休嘗遊其

亦以為請顥播清塵休嘗遊其

解析 點畫居中，橫畫輕長，撇畫斜向左下。

塵 塵 塵

藩備其事隨喜讚歎蓋無愧辭

銘曰賢刼千佛第四能仁袞我

生靈出經破塵教綱高張埶辯

辭

孰分有大法師如從親聞經律

孰分有大法師如從親聞經律

論藏戒定慧學深淺同源先後

論藏戒定慧學深淺同源先後

相覺異宗偏義孰正孰駁有大藏

相覺異宗偏義孰正孰駁有大

解析 左右中分對稱，兩豎內斜，右豎變成撇。

藏 藏 藏

法師為作霜雹趣真則滯涉俗

則流象狂猿輕鈎檻莫收柅制

刀斷尚生瘡疣有大法師絕念

霜

而遊巨唐啟運大雄垂教千載

冥符三乘迭耀寵重恩顧顯闡

讚導有大法師逢時感召空門呂

後學瞻仰俳佪會昌元年十二

而摧水月鏡像無心去來徙令

正闕法宇方開崢嶸棟梁一旦

左右對稱，短橫要有變化，兩豎稍向內斜。

學

月廿八日建刻玉冊官邸建和

月廿八日建刻玉冊官邸建和

并弟建初鐫

并弟建初鐫

解析 整體略向左傾，兩折上方下圓，捺畫稍斜。

達 建 建

僧碑袋篆輔初舍音明持盡歙都

僧 僧 僧
碑 碑 碑
袋 袋 袋
篆 篆 篆
輔 輔 輔
初 初 初
舍 舍 舍
音 音 音
明 明 明
持 持 持
盡 盡 盡
歙 歙 歙
都 都 都

見宗超削開海街唯恩貴善駕妙

見宗超削開海街唯恩貴善駕妙

見宗超削開海街唯恩貴善駕妙

見宗超削開海街唯恩貴善駕妙

熾塔餘盛塵辭藏霜名學建

熾塔餘盛塵辭藏霜名學建

熾塔餘盛塵辭藏霜名學建

熾塔餘盛塵辭藏霜名學建

國家圖書館出版品預行編目（CIP）資料

名家書法練習帖：柳公權‧玄秘塔碑/大風文創
編輯部作. -- 初版. -- 新北市：大風文創股份有限
公司, 2022.05　面；　公分
ISBN 978-626-95315-5-4（平裝）

1. CST：法帖

943.5　　　　　　　　　　　　　111000532

線上讀者問卷
關於本書的任何建議或心得，
歡迎與我們分享。

https://shorturl.at/cnDG0

名家書法練習帖
柳公權‧玄秘塔碑

作　　者／大風文創編輯部
主　　編／林巧玲
封面設計／N.H.Design
內頁設計／菩薩蠻數位文化有限公司
內頁排版／陳琬綾
發 行 人／張英利
出 版 者／大風文創股份有限公司
電　　話／（02）2218-0701
傳　　真／（02）2218-0704
網　　址／http://windwind.com.tw
E‐Ｍａｉｌ／rphsale@gmail.com
Facebook／大風文創粉絲團
　　　　　http://www.facebook.com/windwindinternational
地　　址／231 台灣新北市新店區中正路 499 號 4 樓

台灣地區總經銷／聯合發行股份有限公司
電　　話／（02）2917-8022
傳　　真／（02）2915-6276
地　　址／231 新北市新店區 寶橋路 235 巷 6 弄 6 號 2 樓

香港地區總經銷／豐達出版發行有限公司
電　　話／（852）2172-6533
傳　　真／（852）2172-4355
地　　址／香港柴灣永泰道 70 號 柴灣工業城 2 期 1805 室

二版一刷／2022 年 12 月
定　　價／新台幣 180 元